〈제4장〉 고령사회의 도래와 노인복지의 과제

차례

শ্রীশ্রীরামকৃষ্ণ ও বিবেকানন্দ

天地玄黃 宇宙洪荒 日月盈昃 辰宿列張 寒來暑
천 지 현 황　우 주 홍 황　일 월 영 측　신 수 열 장　한 래 서

往 秋收冬藏
왕　 추 수 동 장

하늘은 검고 땅은 누르고, 우주는 넓고 거칠며
해와 달은 차면 기울고, 별들이 하늘에 벌려져 있다.
추운 계절이 오면 더운 계절은 가고, 가을에는 거둬들이고, 겨울에는 저장한
다.

閏餘成歲 律呂調陽 雲騰致雨 露結爲霜 金生麗
윤 여 성 세　율 여 조 양　운 등 치 우　노 결 위 상　금 생 여

水 玉出崑崗
수　옥 출 곤 강

윤달을 넣어 해를 이루고 음려陰呂와 양률陽律은 음양陰陽을 조절한다.

구름이 하늘에 날아오르면 비가 되어서 땅에 내리고, 이슬이 맺으면 서리가
된다.

금은 여수麗水[1]에서 생산되고, 옥은 곤강崑崗에서 출토된다.

1 여수麗水:《한비자韓非子》내저편內儲篇에 보이는 물 이름으로, 양질의 금金이 산출되는 곳이다.

翎號亙闕珠稱

疫兆果恐李秦

桨重芥量後鹹

沖淡鱗潛羽翔

劔號巨闕 珠稱夜光 果珍李柰 菜重芥薑 海鹹河
검 호 거 궐　주 칭 야 광　과 진 이 내　채 중 개 강　해 함 하

淡　鱗潛羽翔
담　인 잠 우 상

검劔의 이름을 거궐巨闕이라 하고, 구슬이 빛을 발하므로 야광夜光이라 칭하
였다.

과실의 보배는 오얏과 능금이고, 채소는 겨자와 생강을 귀중하게 여겼다.

바닷물은 짜고 민물은 담담하고, 비늘이 있는 고기는 물에 잠기고, 깃이 난 새
는 하늘을 난다.

龍師火帝鳥官人皇始制文字乃服衣裳推位讓國有虞陶唐

龍師火帝 鳥官人皇 始制文字 乃服衣裳 推位讓
용 사 화 제 조 관 인 황 시 제 문 자 내 복 의 상 추 위 양

國 有虞陶唐
국 유 우 도 당

용사龍師[2]와 화제火帝[3]이고, 인황씨는 조관鳥官[4]으로 벼슬의 이름을 삼았다.
황제黃帝 때의 사관史官 창힐倉頡[5]이 처음으로 문자를 만들었고, 이에 의복衣
服을 입게 하니, 황제黃帝가 의관衣冠을 지어 등분等分을 분별分別하고 위의威
儀를 엄숙嚴肅하게 하였다.
요순堯舜은 왕의 자리를 넘겨주어 나라를 양보했으니, 나라를 양위한 사람은
유우有虞(舜)와 도당陶唐(堯)이다.

2 용사龍師 : 태호太皥 포희씨庖義氏는 성姓이 풍風이니, 그 어머니 화서華胥가 뇌택雷澤에서 거인巨人의
발자국을 밟고서 임신하여 포희를 낳았는데, 목덕木德으로 왕이 되었다. 용龍의 상서가 있어 용의 이
름을 따서 관직의 명칭을 삼았으므로 용사龍師라고 한다.
3 화제火帝 : 곧 염제炎帝로, 여름을 맡은 신神인 적제赤帝를 가리킨다.
4 조관鳥官 : 태고 시대 소호씨少皥氏가 다스릴 적에 새의 이름을 빌려서 관직의 명칭을 삼았던 데에서
유래하여, 조관鳥官이 백관의 별칭으로 쓰이게 되었다. 《春秋左氏傳 昭公 17年》
5 창힐倉頡 : 중국 고대의 전설적인 제왕인 황제黃帝 때의 좌사左史. 새와 짐승의 발자국을 본떠서 처음
으로 문자를 만들었다고 한다.

吊民伐罪 周發殷湯 坐朝問道 手拱平章 愛育黎
조 민 벌 죄 주 발 은 탕 좌 조 문 도 수 공 평 장 애 육 여

首 臣伏戎羌
수 신 복 융 강

백성을 불쌍히 여기고 죄지은 임금을 쳤으니, 주周나라 발發임금과 은殷나라
탕湯임금이다.

조정에 앉아서 도道를 묻고, 공손히 손을 모으고 공정한 정치를 하였다.

백성을 사랑으로 기르니, 변방의 오랑캐들도 감화가 되어서 신하로 복종하였
다.

鍛　歸　白　艸
諫　王　駒　未
盡　晚　食　賴
體　愛　場　反
率　杜　化　萬
寶　樹　諧　方

遐邇一體 率賓歸王 鳴鳳在樹 白駒食場 化被草
하 이 일 체 솔 빈 귀 왕 명 봉 재 수 백 구 식 장 화 피 초

木 賴及萬方
목 뇌 급 만 방

원근遠近에 있는 나라들이 선정에 감복하여 하나가 되었으니, 모두 복종하여 왕에게로 돌아왔다.

성인聖人이 나오면 나타나는 봉황새가 나무에 앉아있고, 흰 망아지가 밭의 곡식을 먹는다.

그 덕화德化가 초목에까지 미치고 성군聖君의 선정善政은 만방에 미치었다.

蓋以身髮四大，又常恭惟鞠養，豈敢毀傷女慕，貞烈男效才良

蓋此身髮 四大五常 恭惟鞠養 豈敢毀傷 女慕貞
개 차 신 발　사 대 오 상　공 유 국 양　기 감 훼 상　여 모 정

烈 男效才良
렬　남 효 재 량

대개 사람의 몸에는 사대四大[6]와 오상五常[7]이 있다.

공손히 오직 잘 길러야 하니, 어찌 감히 훼손하고 상하게 하겠는가!

여자는 정렬貞烈[8]을 사모해야 하고, 남자는 재주가 뛰어난 사람을 본받아야

한다.

6 사대四大: 천天·지地·군君·부父를 말한다.

7 오상五常: 사람이 행해야 할 다섯 가지의 덕을 《송서宋書》에서는, "인仁·의義·예禮·지智·신信"이라
　하였다.

8 정렬貞烈: 여자의 지조나 절개가 곧고 굳음.

知過必改　得能莫忘
罔談彼短　靡恃己長
信使可覆　器欲難量

知過必改 得能莫忘 罔談彼短 靡恃己長 信使可
지 과 필 개　득 능 막 망　망 담 피 단　미 시 기 장　신 사 가

覆 器欲難量
복　기 욕 난 량

자기의 잘못된 점을 알면 반드시 고쳐야 하고, 얻은 것이 있으면 잊지 말아라.

남의 단점을 말하지 말고, 자기의 장점을 믿지 마라.

나를 믿게 하려면 되풀이하여 믿음을 주어야 하고, 기량과 포부는 헤아리기

어렵도록 넓어야 한다.

墨緣詩讚　美羊雜賢　勤食形聖德建　君立形端忠正

墨悲絲染 詩讚羔羊 景行維賢 剋念作聖 德建名
묵 비 사 염　시 찬 고 양　경 행 유 현　극 념 작 성　덕 건 명

立 形端表正
립　형 단 표 정

묵적墨翟[9]은 실에 물이 듦을 슬퍼하였고, 시경에서는 고양장羔羊章[10]을 칭찬하였다.

큰 행실을 쌓으면 현자賢者가 되고, 자기의 사심을 이기면 성인聖人이 된다.

덕을 세우면 이름이 서고, 형체가 단정하면 표정도 바르다.

9 묵적墨翟: 묵자를 말하니, 중국 전국시대 초기의 사상가. 묵자 및 그의 후학인 묵가墨家의 설을 모은 《묵자墨子》가 현존한다. 유가가 봉건제도를 이상으로 하고 예악禮樂을 기조로 하는 혈연사회의 윤리임에 대하여, 오히려 중앙집권적인 체제를 지향하여 실리적인 지역사회의 단결을 주장한다.

10 고양장羔羊章:《시경》소남召南 중의 한 편명. 대부들이 문왕文王의 정치에 감화되어 고양처럼 순해졌다는 것을 비유한 시.

空谷傳聲 虛堂習聽 禍因惡積 福緣善慶 尺璧非
공곡전성 허당습청 화인악적 복연선경 척벽비

寶 寸陰是競
보 촌음시경

군자의 말은 빈 골짜기처럼 신속하게 소리가 통하고, 빈집에서도 익히 들린
다.

재앙은 악함을 많이 쌓으므로 인해서 찾아오고, 복福은 착한 경사를 인연한다.

한 자나 되는 커다란 구슬이 보배가 아니고 촌음寸陰(시간)을 다투어 공부하라.

寢忠與說
薄則敬父
夕盡孝事
興命當君
溫臨竭曰
清後力嚴

資父事君 曰嚴與敬 孝當竭力 忠則盡命 臨深履
자 부 사 군　왈 엄 여 경　효 당 갈 력　충 칙 진 명　임 심 리

薄 夙興溫淸
박　숙 흥 온 청

아버지 섬기는 것 같이 임금을 섬기는 것은, 말한다면 엄숙히 해야 하고 그리고 공경스럽게 해야 한다.

효도는 마땅히 있는 힘을 다해서 하고, 충성에는 목숨을 다해야 한다.

깊은 연못에 임한 듯, 엷은 얼음을 밟는 듯이 조심하고, 일찍 일어나서 부모님께서 주무시는 방이 따듯한가, 서늘한 가를 살핀다.

似蘭斯馨　如松之盛
川流不息　淵澄取暎
容止若思　言辭安定

似蘭斯馨 如松之盛 川流不息 淵澄取映 容止若
사란사형 여송지성 천류불식 연징취영 용지약

思 言辭安定
사 언사안정

효행이 있는 자는 그 덕이 난초같이 향기롭고, 그 덕의 무성함은 상설霜雪에 도 시들지 않은 소나무와 같다.

흐르는 냇물은 쉬지 않고 흐르고, 연못의 물은 맑아서 만물을 비춘다.

용모와 행동은 생각하는 듯이 하고, 말은 안정감 있게 해야 한다.

篤初誠美 愼終宜令 榮業所基 籍甚無竟 學優登
독 초 성 미　신 종 의 령　영 업 소 기　적 심 무 경　학 우 등

仕 攝職從政
사 섭 직 종 정

처음을 독실하게 하는 것이 진실로 아름다운 것이고, 끝마침을 삼가서 마땅히
아름답게 하라.

영화로운 일은 기인(꼭 그렇게 되어야 하는)한 바가 있고, (이러한 자는) 명성이
자자藉藉하여 끝이 없을 것이다.

학문이 넉넉하면 벼슬하여 직무職務를 집행하고 정무政務에 참여한다.

存以甘棠 去而益詠 樂殊貴賤 禮別尊卑 上和下
존 이 감 당　거 이 익 영　악 수 귀 천　예 별 존 비　상 화 하

睦 夫唱婦隨
목　부 창 부 수

보존함을 감당甘棠의 시詩로써 하였고 (소공召公)은 갔으나, 그러나 백성들은
더욱 감당시甘棠詩를 읊었다.

음악은 귀천을 달리 하고, 예禮는 높고 낮음을 분별한다.

윗사람은 온화하고 아랫사람은 화목해야 하고, 남편이 먼저 말을 꺼내면 부인
은 따라야 한다.

外受傅訓入奉

母儀諸姑伯叔

猶子比兒孔懷

兄弟同氣連枝

外受傳訓 入奉母儀 諸姑伯叔 猶子比兒 孔懷兄
외 수 부 훈 입 봉 모 의 제 고 백 숙 유 자 비 아 공 회 형

弟 同氣連枝
제 동 기 연 지

밖에 나가서는 스승의 가르침을 받고, 집에 들어와서는 어머니의 거동을 법으로 삼아 받든다.

모든 고모와 백부伯父와 숙부叔父는 조카(猶子)와 아들에 견주어야 한다.

형제간은 크게 사랑해야 하니, 같은 기운을 받았으니, 연하여 있는 가지와 같다.

交友投分切磨箴規仁慈隱惻造次弗離節義廉退顛沛匪虧

交友投分 切磨箴規 仁慈隱惻 造次弗離 節義廉
교 우 투 분 절 마 잠 규 인 자 은 측 조 차 불 리 절 의 염

退 顚沛匪虧
퇴 전 패 비 휴

분수를 던져서 벗을 사귀고 서로 절차탁마하여 경계할지니라.

인자한 마음과 측은한 마음은 잠시라도 떠나서는 안 된다.

절의節義와 청렴함과 겸손한 마음은 엎어지고 자빠져도 이지러지지 않는 것
이다.

姓　褆　趉　雑
殺　服　趐　操
婧　宜　物　蚪
逸　眞　靈　籥
　　書　　　白
延　滿　粁　麇
勤　　堅　
　　　持

性靜情逸 心動神疲 守眞志滿 逐物意移 堅持雅
성 정 정 일 심 동 신 피 수 진 지 만 축 물 의 이 견 지 아

操 好爵自縻
조 호 작 자 미

성품이 안정安靜되면 감정은 편안하고, 마음이 움직이면 정신은 피로해진다.
진심眞心을 지키면 지조志操는 충만하고, 물욕을 쫓으면 의지意志는 분산된다.
단아한 지조를 굳게 잡으면 좋은 벼슬을 자연히 얻게 된다.

都邑華夏 東西二京 背邙面洛 浮渭據涇 宮殿盤
도읍화하 동서이경 배망면락 부위거경 궁전반

鬱 樓觀飛驚
울 누관비경

도읍을 화하華夏(중국)에 정하니 동쪽과 서쪽 두 서울이라.

동경東京은 북망산을 배경背景으로 하고 낙수洛水를 바라보았으며, 서경인 장
안長安은 위수渭水 부근에 위치하고 경수涇水에 웅거한 지세를 얻었다.

(동서의 이경二京)에는 천자의 궁전宮殿이 구불구불하게 이어져 웅장하고, 고
루高樓와 누대樓臺는 마치 놀란 새가 머리를 들고 날아오르는 것처럼 웅장하
다.

設　甲　儳　圖

席　帳　靈　寫

鼓　對　丙　禽

瑟　樞　舍　獸

咳　肆　傄　畫

笙　莚　啟　緣

圖寫禽獸 畫綵仙靈 丙舍傍啓 甲帳對楹 肆筵設
도 사 금 수 화 채 선 령 병 사 방 계 갑 장 대 영 사 연 설
席 鼓瑟吹笙
석 고 슬 취 생

(궁궐에) 나는 새와 달아나는 짐승을 그렸고, 신선과 신령을 그리고 채색하였
다.

병사丙舍[11]는 곁으로 열려있고 궁전 안에는 큰 기둥이 대립하였으며, 주옥珠玉
으로 꾸민 장막은 찬란하게 걸리어 있다.

자리를 깔아놓고 거문고를 타고 생황을 불면서 음악을 연주한다.

11 병사丙舍 : 후한後漢의 궁중의 제삼사第三舍를 말함.

陛階納陞弁轉

疑星右通廣內

左達承明既集

境典亦聚羣英

陞階納陛 弁轉疑星 右通廣內 左達承明 旣集墳
승 계 납 폐　변 전 의 성　우 통 광 내　좌 달 승 명　기 집 분

典 亦聚群英
전　역 취 군 영

(각국의 제후들이) 천자의 궁궐 계단에 서니, 갓에 매어있으면서 반짝임을 구슬인가 의심한다.

우측(서쪽)으로는 광내전廣內殿에 통하고, 좌측(동쪽)으로는 승명려承明廬에 도달한다.

이미 삼분오전三墳五典[12] 같은 고서古書를 모았고, 또한 학식과 재능이 훌륭한 인재를 뽑아서 정치를 보좌하게 하였다.

12 삼분오전三墳五典: 삼황오제 시대의 글을 말한다.

杜　壁　峪　八

蕢　經　陜　縣

鐘　府　槐　家

肅　羅　鄉　給

染　將　尸　斤

書　相　野　寿

杜稾鍾隸 漆書壁經 府羅將相 路俠槐卿 户封八
두 고 종 례 칠 서 벽 경 부 라 장 상 노 협 괴 경 호 봉 팔

縣 家給千兵
현 가 급 천 병

두도杜度의 초고草稿와 종요鍾繇의 예서隸書도 있고, 죽간竹簡에 칠서漆書로
쓰여진 과두문자蝌蚪文字와 공자孔子가 주거住居한 벽 속에서 발굴한 경서도
있었다.

관부官府에는 장상將相 같은 문무현신文武顯臣이 나열하였고, 도로에는 공경
대부의 집들이 즐비하게 늘어서 있다.

호戶마다 팔현八縣을 봉封하였고, 공신功臣의 집에는 천병千兵을 주었다.

高　掘　車　茂
屬　纓　翼　賓
輦　迤　肥　靮
驅　禄　輕　塊
轂　侈　策　軟
　　富　功　銘

48

高官陪輦 驅轂振纓 世祿侈富 車駕肥輕 策功茂
고관배연 구곡진영 세록치부 거가비경 책공무

實 勒碑刻銘
실 늑비각명

고관들이 갓을 쓰고 천자의 수레를 모시고, 수레를 몰고 갓끈을 휘날린다.

고관高官이 대대로 나와서 봉록을 받으니 사치하고 부유하며, 수레와 말이 살지고 가볍다.

영재가 계획하여 세운 공功은 무성하니, 비碑에 그 이름을 새겨서 공功을 찬양하여 후세에 전하도록 하였다.

匡　微　阼　礴
合　旦　衡　潰
潋　孰　奄　伊
弱　營　宅　尹
扶　桓　曲　茌
傾　公　阜　時

磻溪伊尹 佐時阿衡 奄宅曲阜 微旦孰營 桓公匡
반 계 이 윤 좌 시 아 형 엄 택 곡 부 미 단 숙 영 환 공 광

合 濟弱扶傾
합 제 약 부 경

반계磻溪(강태공)와 이윤伊尹은 좌시佐時[13]와 아형阿衡(이윤의 벼슬)이다.

주공周公은 문득 곡부曲阜에 집을 지었으니, 단旦(주공)이 아니면 누가 경영할까!

제齊나라 환공이 제후를 규합糾合하여 천하를 바르게 해서 약함을 구제하고 기우는 나라를 붙드니, 환공이 주周의 양공을 구제한 것이다.

13 좌시佐時: 강태공이 위급한 때에 주나라 무왕을 도와 천하를 통일한 것을 말한다.

縛回漢惠說感

武丁煖乂密力

多士宴寧晉楚

雯霸趙魏困擴

綺回漢惠 說感武丁 俊乂密勿 多士寔寧 晋楚更
기 회 한 혜 열 감 무 정 준 예 밀 물 다 사 식 녕 진 초 갱

霸 趙魏困橫
패 조 위 곤 횡

기리계綺里季 등 사호四皓[14]가 한漢나라 혜제惠帝를 제왕에 돌이켰고, 부열傅
說은 제왕인 무정武丁의 꿈속에 감응이 되어 발탁되었다.

준예한 관리들이 빽빽하게 많으니, 많은 선비가 진실로 편안하다.

진晋나라의 문공文公과 초楚나라의 장왕莊王이 교대로 패자覇者가 되었고, 조
趙와 위魏는 (지세地勢상 가장 진秦에 근접하여 진秦의 위력에 압도되어) 장의張儀
의 연횡설連橫說로 인하여 미혹에 빠져서 곤경을 겪었다.

14 사호四皓: 호皓는 희다는 뜻으로, 중국 진시황秦始皇 때 난리를 피하여 산서성山西省 상산商山에 들
 어가서 숨은 네 사람의 선비. 동원공東園公, 기리계綺里季, 하황공夏黃公, 각리선생角里先生을 말하는
 데, 모두 눈썹과 수염이 흰 노인이어서 이렇게 불렀다.

假道滅虢 踐土會盟 何遵約法 韓弊煩刑 起翦頗
가 도 멸 괵 천 토 회 맹 하 준 약 법 한 폐 번 형 기 전 파

牧 用軍最精
목 용 군 최 정

길을 빌려서 괵虢나라를 멸하고 제후諸侯들이 천토踐土에서 회맹會盟[15]하고
주왕실周王室에 복종할 것을 맹서하였다.

소하蕭何[16]는 한고조漢高祖와 같이 약법삼장約法三章[17]을 정하여 준행하였고.

한비韓非[18]는 번거롭고 가혹한 형벌을 펼친 폐해가 있다.

진나라 장수인 백기白起[19]와 왕전王翦[20]과 조나라 장수인 염파廉頗[21]와 이목李
牧[22] 등은 모두 명장이니, 군사를 지휘하고 작전作戰함이 가장 정묘精妙하였다.

15 천토踐土에서 회맹會盟:《春秋左氏傳 僖公 4年》천토의 맹약은, 진 문공이 노나라 희공僖公, 제후齊
侯, 송공宋公, 채후蔡侯, 정백鄭伯, 위자衛子, 거자莒子와 맺은 맹약이다. 이때 문공은 위후衛侯의 무
도無道함을 징계한 다음에 제후들과 주나라 왕실을 돕는다는 내용의 맹약을 맺었다.《春秋左氏傳
僖公 28年》

16 소하蕭何: 소하는 한(漢)나라의 3대 개국 공신 중 한 사람이다.

17 약법삼장約法三章: 중국 한漢나라 고조가 진秦나라를 멸한 후 함양咸陽 지방의 유력자들에게 약속
한 3조三條의 법. 사람을 죽인 자는 죽이고, 남을 상해하거나 절도한 자는 벌하며, 그 밖의 진秦의
모든 법은 폐한다는 것이다.

18 한비韓非: 전국시대戰國時代 한韓나라의 공자公子.《설림說林》,《설난說難》등 많은 저서를 남겼음.

19 백기白起: 전국시대 진秦나라 장수로, 무공을 많이 세워 무안군武安君의 봉작封爵을 받았다. 그러나
응후應侯의 모함을 받아 진왕秦王으로부터 자결하라는 명을 받고 자결하였다.

20 왕전王翦: 전국戰國시대의 이름난 장수로서 진시황秦始皇을 도와 조趙·연燕 등의 나라를 평정하고
초楚를 치기 위해 다시 회의를 했는데, 이때 이신李信은 병력 20만을 요청한 데 반해 왕전은 60만 병
력이 아니면 정벌에 나갈 수 없다고 하여, 처음에 이신을 시켰다가 패하고 나서 다시 왕전을 기용
하여 초를 평정하였음.《史記 卷73》

21 염파廉頗: 전국시대戰國時代 조趙나라의 명장이며, 인상여藺相如와 교우가 두터워 생사를 같이하였
다.(B.C. 283~240)

22 이목李牧: 전국시대 조趙나라의 북변北邊을 지키던 훌륭한 장수로서 크게 흉노를 격파하였다.《史
記 卷81》

宣威沙漠 馳譽丹靑 九州禹跡 百郡秦幷 嶽宗恒
선 위 사 막 치 예 단 청 구 주 우 적 백 군 진 병 악 종 항

岱 禪主云亭
대 선 주 운 정

진秦나라 장수인 백기白起와 왕전王翦과 조趙나라 장수인 염파廉頗와 이목李
牧 등은 그 위세를 북방의 사막에까지 선포宣布하였고, 한漢의 선제宣帝는 공
신 11인을 기린각麒麟閣에 그려 붙였고, 후한後漢 명제明帝는 공신 28인을 남
궁운대南宮雲臺에 그려 붙여서 그 명예를 주마走馬가 달리는 것처럼 후세에
전달되게 하였다.

중국 구주九州의 땅은 우왕禹王이 홍수를 다스린 구획區劃의 종적蹤迹이고, 상
고上古로부터 삼대三代까지는 봉건제封建制이었으나, 진시황 26년에 천하를
합병하여 일백 군郡을 두었다.

오악五嶽은 동은 태산泰山, 서는 화산華山, 남은 형산衡山, 북은 항산恒山, 중앙
은 숭산崇山이니, 이 중에 조종祖宗은 항산과 태산이다. 태산에서 천자가 봉선
封禪[23]하니, 주로 산내에 있는 운운산云云山과 정정산亭亭山에서 한다.

23 봉선封禪: 옛날 중국에서, 천자天子가 흙으로 단壇을 만들어 하늘에 제사 지내고 땅을 정淨하게 하
여 산천에 제사 지내던 일.

雁門紫塞 雞田赤城 昆池碣石 鉅野洞庭 曠遠綿
안 문 자 새 계 전 적 성 곤 지 갈 석 거 야 동 정 광 원 면

邈 巖岫杳冥
막 암 수 묘 명

안문雁門과 자새紫塞와 새외塞外의 광막曠漠한 지역을 계전鷄田이라 하고, 또한 적성赤城이라 하니, 치우蚩尤가 거주한 지역이다.

중국 중에서 유명한 산택山澤의 호수로는 곤명지昆明池가 있고, 갈석산碣石山이라는 험산險山이 있다. 거야鉅野라는 광막曠漠한 습지의 평야가 있고, 동정洞庭이라는 묘망渺茫한 큰 호수가 있다.

구주九州 안에는 변새邊塞와 호수 등이 광원廣遠하게 계속되어 있어서 아득하게 멀고, 심산유곡의 암석 사이는 굴혈窟穴 같아서 심오하고 침울할 뿐이다.

治本於農 務玆稼穡 俶載南畝 我藝黍稷 稅熟貢
치 본 어 농　무 자 가 색　숙 재 남 묘　아 예 서 직　세 숙 공

新 勸賞黜陟
신　권 상 출 척

정치는 농업에 근본을 두니, 그러므로 농사를 짓는 사람은 씨를 뿌리고 익은
곡식을 거두는 일에 힘쓴다.

비로소 남묘에서 일을 시작하였으니, 나는 기장과 피를 심는다.

(곡식이) 익으면 부세를 내고 새것을 (나라에) 공물로 바치고, 세금의 헌납에
공이 있는 사람은 포상하고 공이 없는 사람은 퇴출시킨다.

孟軻敦素 史魚秉直 庶幾中庸 勞謙謹敕 聆音察
맹 가 돈 소　사 어 병 직　서 기 중 용　노 겸 근 칙　영 음 찰

理 鑑貌辨色
리　감 모 변 색

맹자는 '본성本性을 도탑게 해야 한다'고 하였고, 춘추시대 위衛의 사관史官인
사어史魚는 바르게 역사를 기술하였다.

맹자와 사어史魚는 질박함과 정직을 근본으로 하여 중용中庸의 상도常道를 행
할 것을 바라면서, 항상 직무에 힘쓰고 겸손하며 삼가고 자신을 신칙하였다.

그 사람의 소리(말)를 듣고, 그 말의 도리를 살피고, 모습을 보고 용색容色을
분별한다.

昭　祇　竄　近

展　植　增　蚣

嘉　省　抗　林

猷　彩　極　皋

其　讒　招　幸

　　讚　屬　卵

貽厥嘉猷 勉其祗植 省躬譏誡 寵增抗極 殆辱近
이 궐 가 유　면 기 지 식　성 궁 기 계　총 증 항 극　태 욕 근

恥 林皐幸卽
치　임 고 행 즉

그 아름다운 계책으로 군주를 섬기는 자는 항상 과실이 없도록 두려워하고,
그 몸에 적합한 실덕을 붙잡을 것을 힘써야 한다.

(유사有司가 되어서 존귀해지면) 세인世人의 비방을 받으니, 이럴 때는 자신이
반성하고, 임금의 총애가 더해지면 (주위의) 저항도 극에 달하다.

(높은 자리에 올라) 위태롭게 욕을 당하면 부끄러움에 가까우니, (속히 물러나)
야외와 물가의 수림樹林 사이에 나가기를 바라라.

兩疏見機 解組誰逼 索居閑處 沈默寂寥 求古尋
양 소 견 기 해 조 수 핍 색 거 한 처 침 묵 적 요 구 고 심

論 散慮逍遙
론 산 려 소 요

한대漢代의 소광疏廣과 소수疏受[24]는 세상 돌아가는 기미를 보고 벼슬을 그만
두었으니, 누가 그들을 핍박하겠는가!

한가한 곳을 찾아서 살며 입을 닫아걸어 세상을 비판하지 않으면서 수양修養
하니, 이곳은 고요하다.

(한적하게 살면서) 고인古人의 도道를 찾아 구하여, 이를 서로 논의하고 맺힌
생각을 흩어 없애며 소요逍遙하면서 스스로 만족하였다.

24 한대漢代의 소광疏廣과 소수疏受: 한漢나라 선제宣帝 때 소광疏廣과 그의 조카 소수疏受의 병칭幷稱
이다. 소광은 태자태부太子太傅이고 소수는 태자소부太子少傅였는데, 소광이 소수와 함께 벼슬을 그
만두고 고향으로 돌아올 때 천자와 태자는 황금을 하사하고, 공경대부들은 동도문東都門 밖에서 성
대하게 전별한 일이 있다. 《古文眞寶後集 送楊巨源少尹序》

89

欣奏累遣 感謝歡招 渠荷的歷 園莽抽條 枇杷晚
흔 주 누 견　척 사 환 초　거 하 적 력　원 망 추 조　비 파 만

翠 梧桐早凋
취　오 동 조 조

기쁨은 중심에 모여들고 번루煩累함은 밖으로 내보내며 슬픈 마음을 사절하
니, 환희의 마음이 찾아온다.
개천의 연꽃은 선명하여 아름답고, 임원林園의 무성한 초목草木은 가지가 쭉
쭉 뻗어서 장관이다.
비파枇杷는 늦은 겨울에도 푸르고 오동잎은 일찍 시든다.

陳根委翳 落葉飄颻 遊鯤獨運 凌摩絳霄 耽讀翫
진 근 위 예　낙 엽 표 요　유 곤 독 운　능 마 강 소　탐 독 완

市 寓目囊箱
시　우 목 낭 상

가을이 되면 묵은 뿌리는 지면地面에 너부러져 있고, 낙엽은 떨어져서 바람에
휘날린다.
곤鯤새는 자유로이 날개를 펴고, 하늘을 높이 날고 붉은 하늘을 업신여긴다.
(한漢의 왕충王充[25]은) 독서를 즐기어서 서시書市(서점)에 가서 눈을 책꽂이에
붙였다.

25 왕충王充: 자는 중임仲任. 회계상우會稽上虞(저장성浙江省) 출생. 관료로서는 평생 불우하여 지방의
한 속리로 머물렀으나, 낙양洛陽에 유학하여 저명한 역사가 반고班固의 부친 반표班彪에게 사사하
였다. 가난하여 늘 책방에서 책을 훔쳐 읽고 기억했다고 한다. 그는 철저한 반속정신反俗精神의 소
유자로, 그 독창성에 넘치는 자유주의적 사상은 유교적 테두리 안에서 다듬어진 한대적漢代的 사상
을 타파하고 언론의 자유를 내세우는 위진적魏晉的 사조를 만들어내었다. 사상적 전환기에 선 선구
자로서 그가 중국사상사에서 차지하는 지위는 크다. 대표적 저서에 전통적인 당시의 정치나 학문
을 비판한《논형論衡》(85편)이 있다. 그 밖에《양생서養生書》,《정무서政務書》등을 저술하였다고 하
나 현존하지 않는다. 후에 다시 관직에 나가 장제章帝의 부름을 받았으나 병으로 이루지 못하였다.

易輶攸畏 屬耳垣墙 具膳殲飯 適口充腸 飽飫烹
이 유 유 외 속 이 원 장 구 선 손 반 적 구 충 장 포 어 팽

宰 飢厭糟糠
재 기 염 조 강

군자는 쉽게 말하고 가볍게 움직임을 두려워하니, 귀를 담 벽에 붙여야 한다.

음식물을 갖추어서 밥을 먹고 입에 맞는 음식을 창자에 채운다.

배가 부르면 삶은 고기처럼 맛있는 음식도 싫고, 배고프면 술지게미와 쌀겨도

싫지 않다.

親戚故舊 老少異糧 妾御績紡 侍巾帷房 紈扇圓
친 척 고 구　노 소 이 량　첩 어 적 방　시 건 유 방　환 선 원

潔 銀燭煒煌
결　은 촉 위 황

친척親戚과 친구와 늙은이와 젊은이는 음식을 다르게 공급하였다.

첩妾의 일은 제일이 길쌈하는 것이니, 유방帷房에서 수건과 빗을 가지고 성실
하게 섬겨야 한다.

흰 비단으로 만든 부채는 둥글고 정결하며, 은촛대의 불빛이 휘황찬란하게 비
친다.

晝眠夕寐 藍筍象牀 絃歌酒讌 接杯擧觴 矯手頓
주면석매 남순상상 현가주연 접배거상 교수돈

足 悅豫且康
족 열예차강

낮에는 낮잠을 자고 밤에는 침소에서 잠을 자며, 실내室內에는 푸른빛의 대자
리도 있고 상아로 장식한 침상도 있다.

때로는 거문고 연주에 노래하고 술을 마시며 잔치를 베풀고 술잔을 들고 술을
접대한다.

손을 들고 발을 구르며 춤추니, 마음은 기쁘고 또한 흐뭇하다.

嫡後嗣續 祭祀蒸嘗 稽顙再拜 悚懼恐惶 牋牒簡
적 후 사 속　제 사 증 상　계 상 재 배　송 구 공 황　전 첩 간

要 顧答審詳
요　고 답 심 상

적자嫡子(장자)는 후사後嗣를 잇고, 일반인은 조상께 제사를 드리고, 제왕은
증상蒸嘗[26]의 제사를 올린다.

머리를 조아려 절을 하고 (제사를 지낼 때에는) 두렵고 송구한 마음을 갖는다.

서찰書札은 간단하고 중요해야 하고, 회답은 좌우를 돌아보아 상세하게 해야
한다.

26 증상蒸嘗: '증蒸'은 겨울에 올리는 제사이고, '상嘗'은 가을에 올리는 제사이다. 《시경》〈소아小雅 천
보天保〉에 "봄·여름·가을·겨울의 제사를 선공과 선왕에게 올린다.(禴祠蒸嘗, 于公先王.)"라고 하였
다.

骸垢想浴 執熱願涼 驢騾犢特 駭躍超驤 誅斬賊
해 구 상 욕　집 열 원 량　여 라 독 특　해 약 초 양　주 참 적

盜 捕獲叛亡
도　포 획 반 망

몸에 때가 끼면 목욕할 것을 생각하고, 날씨가 더워지면 서늘하기를 원한다.

나귀와 노새와 송아지와 황소가 이리 뛰고 저리 뛰어논다.

역적과 도적은 주참誅斬하고, 군주를 배반背叛하거나 도망逃亡하는 자는 포획
하여 죄를 다스린다.

布射僚丸 嵇琴阮嘯 恬筆倫紙 鈞巧任釣 釋紛利
포 사 요 환 혜 금 완 소 염 필 륜 지 균 교 임 조 석 분 이

俗 竝皆佳妙
속 병 개 가 묘

여포呂布[27]는 활을 잘 쐈고 웅의료熊宜遼는 탄환을 잘 던졌으며, 혜강嵇康은 탄
금彈琴의 기능이 훌륭하였고, 완적阮籍은 교묘하게 휘파람을 잘 불어서 모두
세인世人의 우려憂慮를 해소하였다.

몽염은 붓을 만들고, 채륜은 종이를 만들었으며, 마균馬鈞은 지남차指南車를
만들었고, 임공자任公子는 낚시를 만들었다.

분란을 해결하고 세속을 이롭게 하였으니, 모두 아름답고 기묘한 것이다.

27 여포呂布: 중국 후한 말기의 무장(?~198). 자는 봉선奉先. 처음에는 병주자사幷州刺史 정원丁原의 수
하에 있다가 그를 죽이고 동탁董卓에게 귀순하였으나 나중에는 동탁마저 죽였다. 후에 원술袁術
과 결탁하여 유비를 공격하려 하였으나, 오히려 조조에게 붙잡혀 살해당하였다.

毛施淑姿 工嚬妍笑 年矢每催 羲暉朗曜 璇璣懸
모 시 숙 자 공 빈 연 소 연 시 매 최 희 휘 낭 요 선 기 현

斡 晦魄環照
알　회백환조

모장毛嬙[28]과 서시西施[29]는 정숙한 자태가 있었고 심중에 걱정이 있을 때의 찡
그린 얼굴도 아름다웠다.

살처럼 빠른 해는 매양 재촉하고, 햇빛과 달빛은 밝은 빛이다.

선기璇璣(혼천의)가 기계 위에서 도는 것처럼, 일월日月은 공중에 매달려서 돌
며, 달빛은 그믐이 되면 어두워졌다가 다시 비친다.

28 모장毛嬙: 서시西施와 함께 고대 미인으로 손꼽히던 여인.《戰國策 齊策》

29 서시西施: 중국 춘추시대 월나라의 미인(?~?). 오나라에 패한 월나라 왕 구천이 서시를 부차에
게 보내어 부차가 그 용모에 빠져 있는 사이에 오나라를 멸망시켰다.

指薪修祐 永綏吉邵 矩步引領 俯仰廊廟 束帶矜
지 신 수 우　영 수 길 소　구 보 인 령　부 앙 낭 묘　속 대 긍

莊 徘徊瞻眺
장　배 회 첨 조

신신薪을 가리키며 복을 닦으니, 영원히 편안하고 길함이 높으리라.

목을 들어서 법도 있게 걷고 낭묘廊廟[30]에서 부앙俯仰한다.

관을 쓰고 띠를 띠고 엄숙하게 단장하고 이리저리 배회하며 서성인다.

30 낭묘廊廟: 조정의 대정을 보살피는 전사殿舍, 조선시대에 백관을 통솔하고 정사를 총괄하던 최고의
　　정치 기관.

孤陋寡聞 愚蒙等誚 謂語助者 焉哉乎也
고 루 과 문 우 몽 등 초 위 어 조 자 언 재 호 야

고루孤陋하고 견문이 적으면 무매한 사람으로 취급되어 질책을 받는다.

조어助語를 말한다면 언焉과 재哉와 호乎와 야也자이다.

－명문당 서첩 ⑳－

신일청의 8체천자문

초판 인쇄 : 2024년 6월 25일
초판 발행 : 2024년 7월 2일

원저자 : 신일청(申一淸)
편역자 : 전규호(全圭鎬)
발행자 : 김동구(金東求)
발행처 : 명문당(1923. 10. 1 창립)
서울시 종로구 윤보선길 61(안국동)
국민은행 006-01-0483-171
Tel (영)733-3039, 734-4798, 733-4748
Fax 734-9209
Homepage : www.myungmundang.net
E-mail : mmdbook1@hanmail.net

등록 1977. 11. 19. 제 1~148호
ISBN 979-11-987863-5-7 93640

값 15,000원